庄文彦 王炜 编著

U0124747

《墓志》

书法入门教程

础学魏碑

化学工业出版社·北京·

特邀编委：郑虎平　纪文江　张秋雨

图书在版编目（CIP）数据

毛笔书法入门教程：零基础学魏碑：《元略墓志》/
庄文彦，王炜编著 . —北京：化学工业出版社，2023.6
　　ISBN 978-7-122-43091-5

　　Ⅰ. ①毛…　Ⅱ. ①庄…　②王…　Ⅲ. ①楷书—碑帖—
中国—北魏　Ⅳ. ① J292.23

中国国家版本馆 CIP 数据核字（2023）第 044227 号

责任编辑：宋晓棠　　　　　　　　　　　　　　装帧设计：张克瑶
责任校对：宋　玮

出版发行：化学工业出版社（北京市东城区青年湖南街 13 号　邮政编码 100011）
印　　装：大厂聚鑫印刷有限责任公司
787mm×1092mm　1/16　印张 5½　插页 1　字数 56 千字　2023 年 6 月北京第 1 版第 1 次印刷

购书咨询：010-64518888　售后服务：010-64518899
网　　址：http://www.cip.com.cn
凡购买本书，如有缺损质量问题，本社销售中心负责调换。

定　　价：39.80 元

序

　　与文彦先生相交三十余载，其富有激情，每日临书、治印至夜半。曾与我言：兴致更浓时，通宵达旦亦常有之。为人真诚，工作认真，习书勤奋等优良品质的相辅相成，使他在书法事业上取得了优异成果。

　　文彦先生自幼喜爱书法，毕业于北京书法学校书法专业本科班，得到多位名家指教！在北京书法学校本科班深造的三年里，系统地研习了中国书法史，对诸种书体、文字源流、书法理论等相关文化知识进行了深入的学习研究。在广泛涉猎的各种书体中，尤以楷书、篆书见长，魏碑小楷很见功力。兼攻行书、草书，在篆刻上也有自己独到的理解。

　　文彦先生在创作之余，还承担了成人及青少年书法教学任务，在多年的教学生涯中积累了丰富的教学经验，多有心得。缘此，本教程的编写任务也就落到了文彦先生的肩头。

　　与王炜小友认识时日虽浅，但印象很深，她对于书法学习

的理解，对于书法教学理论的深入探索，都令人眼前一亮。她师从山东省著名书法家俞黎华先生，研究生毕业后一直从事书法教学工作，授课对象几乎包括了从小学到离退休全年龄段的书法爱好者。她认为不同年龄段、不同职业、不同知识储备的书法爱好者对于大家印象中高深莫测的书法艺术总会有不同的理解，只有掌握了书法艺术的总体规律，才可以更好地理解其艺术性。

因此，在书法教学中，王炜暂且抛开形而上的、较为繁杂的艺术理论部分，总结提炼出了一套适合初学者快速认识、理解、掌握的书法基本规律，并将它运用到了本书的编写创作中。

两位老师经过长时间的讨论与案头耕作，最终成书。本书在基础教学构思上架构合理、条理清晰，对于书写理论与书写技法解释准确，书写示范生动、标准。对笔画的笔法讲解细致，单字的示范解析精微，示范创作作品皆得原碑神韵。遵循了书法教学由浅入深、由易到难的规律，是学习魏碑书法的入门佳作。

刘宝柱

中国书法家协会会员

北京市海淀政协委员

2022年6月于京华秦韵堂雨窗下

前言

　　"文字始，书法始"，当我们的祖先选择在岩壁、龟甲等物体上刻画出简单的图像用以记录发生在他们生命中的故事的时候，便有了书法的土壤。自此往后的千百年间，文字历经了篆书、隶书、草书、行书、楷书的书体演变，伴随书写工具的改变、时代审美的发展，汉字的书写技法从单纯变得复杂，整体呈现出汉字的结构越来越简单，而书法笔法、结构、布局的多样性逐渐增加的特点。

　　楷书作为最后出现的书体，无论字形还是书写技法都发展得最成熟，也最为复杂和严谨。本书选择以魏碑《元略墓志》为例对楷书的书写技法进行分析讲解，主要是因为魏碑处于楷书发展过程的中间阶段，已大概显现出楷书的用笔方法和字形结构的基本特点，却不似唐楷那般法度森严，对书法爱好者来说更容易上手。

　　本书先从魏碑在书法中的地位及其特点和《元略墓志》简

介开始，使读者对魏碑及《元略墓志》有一个大致的认识；而后介绍了书写《元略墓志》所需的工具材料和书写前需要掌握的基本用笔方法，以做好临习前的准备；第三章是本书的重点，此部分详细讲解了《元略墓志》中重要的笔画及例字的书写方法，图文对照，方便读者自主临习；第四章介绍的是此墓志作品字形结构的特点；最后，通过作品展示，列举了常见的几种作品形式的章法特点。

全书墨迹由庄文彦老师亲自执笔，力求在还原碑帖原貌的基础上，为大家更直观地展示书法墨迹的书写效果，感受书写之美的同时，更容易让初学者学习理解。针对魏碑《元略墓志》的学习，结合我对书法理论的理解与书法教学积累的实践经验，从书法的基本规律出发，分别从笔法、字法、章法三方面仔细分析了《元略墓志》特点和书写方法，将共性与特性相结合，使读者更容易认识所学碑帖，更方便举一反三学习其他碑帖。

本人由衷地希望阅读本书的朋友，可以在书法中有所得，从而喜欢上书法这一传统艺术形式。

目 录

魏碑简介

魏碑是我国历史上南北朝时期北朝文字刻石的统称，以北魏最为精良，主要制式有摩崖、墓志、碑碣、造像题记等。以其技法之妙、结构之奇、气势之强、变化之大成为我国书法艺术宝库的珍贵遗产。

北魏孝文帝将"拓跋氏"改为"元氏"，推行汉化政策的背景下，立写墓志的风气盛行，大多皇亲贵族的墓志，从石材的选择到书写、镌刻都非常考究，其墓志铭文在书法上呈现出典雅、恭谨的皇家风范，在北朝墓志中具有独特的艺术价值。元略（485年~528年），为景穆皇帝拓跋晃的曾孙，作为皇室后裔，他的墓志铭也是极具风格与特色的"元氏墓志"之一。

《元略墓志》1919年出土于河南洛阳安驾沟，全称"魏故侍中骠骑大将军仪同三司尚书令徐州刺史太保东平王元君志铭"。全文共三十四行，每行三十三字。它与大众熟知的峻峭挺拔的《张猛龙碑》、雄强精悍的《龙门二十品》等魏碑作品风格迥然不同，《元略墓志》的刻工，虽不是精细制作，大有急就草成之意，以刀代笔，难免有失笔意，但也正是刀工的失误或不精到之处，得到了另外一种诠释而带来的意外之奇。此墓志表现了不衫不履之间洒脱自得、意态脱俗。

其书体为楷书，但有行书笔意，它的用笔与"二王"息息相通，化二王行草之法融入楷书。于是有说："如欲习行草，能将元略入门，庶可得三味，骤闻之似不能解，实则非故欲骇言，因六朝无间、南北精书者皆能。"在北朝尚碑、南朝尚帖的时代背景下，《元略墓志》将

北碑南帖相融合，形成了一种独特的书风，也为后世书法的融合发展提供了一个新思路。

初学者从《元略墓志》入手学习楷书，可见初期楷书的恣意、质朴之美，它的笔法简单，不似唐楷法度森严，可通"二王"笔意，便于后期学习行书、草书，是学习书法初级阶段重要的过渡碑帖。

——— 第二章 ———

书写工具
与基础技法

一、书法用品

书法用品主要有笔、墨、纸、砚，即人们常说的"文房四宝"，以及其他辅助工具。

笔

即用动物毛制成的带有弹性和笔锋的毛笔。毛笔是中国书法能成为一门独立的艺术门类的重要工具。

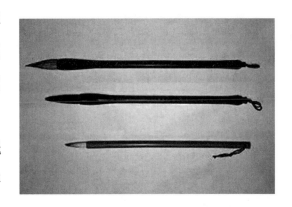

按笔毫的材质分为：硬毫（狼毫 、紫毫 ）、软毫（羊毫）、兼毫。在写行书时，一般选用兼毫或者硬毫，因为硬毫和兼毫弹性好，易写出楷书丰富的提、按、勾、转笔变化。

初写《元略墓志》时最好选用中楷或大楷兼毫笔；具备一定功力或需书写大字时，也可选用蓄墨量大的羊毫笔。

墨

古代的墨指墨块，需要在砚台上加水细细研磨才能使用。现在多指墨汁，写字时倒到碗碟之类容器中即可使用，更加方便，基本取代了墨块和砚台。目前市场上销售的"一得阁""中华墨汁"等都是专门的书画墨汁，加上适当的水调和即可使用。在一般的文具书店都可以

购买。

　　初学练习时，常使用浓墨或重墨，水墨比例约为1：1（不同墨汁均有所差异），确保书写时行笔不滑、不涩、浓淡适宜即可。

纸

　　书法用纸通常使用宣纸，按吸水程度不同宣纸可分为生宣、熟宣和半生熟宣纸。书法创作可以用生宣，但初学者练习时建议用毛头纸（巾称手边纸）。毛头纸色泽泛黄，吸墨程度与宣纸相似，但是价格相对来说低廉很多。

砚

　　砚是古代研墨的工具，现在由于可以使用书画墨汁，可以省去研墨的过程，用一般的碟子盛墨汁即可。若调和的墨汁胶质较大，在砚台上稍微研磨均匀，效果更好。

毛毡

　　毛毡是书法练习或创作时使用的一种书写辅助工具。书写练

习时，将毛毡衬在宣纸或毛边纸下面，来吸附透过宣纸洇下的多余墨汁或颜料，以防止弄脏桌面和影响作品画面。

笔洗

与毛毡一样，都是笔、墨、纸、砚"文房四宝"之外的一种书写辅助工具，用来装水洗毛笔的器皿。最常见的笔洗质地是瓷质，在平时使用中也可用碗、瓶等器皿代替。

镇纸

文房用具之一，形态各异且有一定重量，用于压住纸，以免书写时纸会来回移动。

二、书写姿势与临摹

1. 坐姿与站姿

了解并保持正确的毛笔书写姿势是我们在习字时需要关注的重要问题。它关系到良好书写习惯的养成，是写好字的客观保证，对身体健康也有一定的影响。

书写时，依据所写字的大小和作品尺幅可以选择"坐姿"和"站姿"两种姿势。通常在书写10厘米左右或更小的字，以及小尺幅的作品时，多用"坐姿"。初学《元略墓志》建议书写大小为7~10厘米，宜采用"坐姿"，这就要求在书写时要做到"身直、头正、臂开、足安"。

身直——胸部离桌约一拳，坐姿端正，不弓背，不趴于桌面。

头正——眼睛离纸面约一尺，头部向前微倾，几乎保持端正、左右倾斜幅度不宜过大，写出的笔画线条的方向、角度才会准确，才能更容易把字写好。

臂开——两臂自然撑开，一是便于书写时手腕、手臂的自由运动，也能保证视线开阔没有遮挡，不至于侧头观察。

足安——为了保证身体的稳定，需要两腿稍微分开，两脚自然踏稳、平放在地面。

而书写单字大小10厘米以上或大尺幅的作品时，则选择"站姿"为宜。采用"站姿"书写时，不仅运笔、运腕、运臂书写幅度更大，

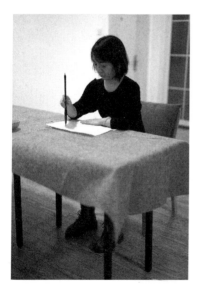

坐姿

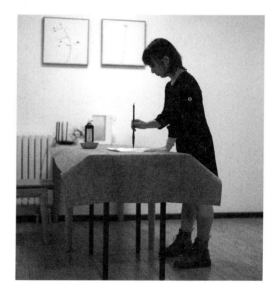

站姿

也更灵活，经过长时间练习，书写的气韵也会更加连贯流畅。

2.执笔方法

目前最常用的也是相比其他方法更适合现在书写姿势的是"拨镫法"——即由王羲之、王献之父子传至唐代陆希声，又由其加以阐释的"五字执笔法"。

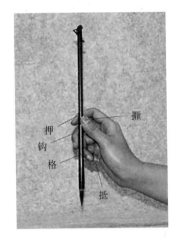

五字执笔法示意图

擫：即按、压，用大拇指紧贴笔管内侧，其力向外，往右侧行笔时拇指有往外推的力。

押：即押束，用食指第一指节用力贴住笔管外侧，其力向内，与大拇指内外相挡约束住笔管。

钩：中指第一、二指节弯曲钩住笔管外侧，以辅助食指。尤其在写竖画时，能明显感受到中指由外往内的回力。

格：即顶住、挡住，用无名指第一关节外侧紧靠笔管内侧，将中指向内钩的力挡住，甚至有时需要产生与中指钩力相反的往外的推力。

抵：即垫着、托着，由于无名指的力量不足以抵挡来自中指的力，所以需要小拇指给以帮助。小拇指也是唯一不与笔管直接接触的手指。

除此之外，还需遵循"指实""掌虚""腕悬""笔直"的执笔原则。

指实——除小指外，其余四个指头都要实实在在地紧贴笔管，假以外力来回抽动笔管而笔管不为所动。

掌虚——握笔时手掌中间是空的，以保证运笔时的灵活性。

腕悬——写字时手腕不能紧贴桌面，以保证行笔的灵活。

笔直——只有笔直才能保证中锋用笔，为写出高质量的线条奠定基础。

3.用笔与用墨

"用笔"即运用毛笔的方法。从古至今各种书体、各位书家的用笔方法各不相同，但都遵循一定的用笔原则，其中最重要的当属"中锋用笔"。

中锋用笔就是笔锋在笔画的中间，在行笔过程中笔尖与行笔的方向呈180°，且笔毫都顺势铺开，少有缠绕。

用中锋写出的线条会呈现出墨色由中间向两侧均匀洇开而产生的中间深两侧浅的效果，线条饱满圆润，富有立体感。

与中锋对应的是侧锋。侧锋用笔，笔尖位于线条的一侧，笔尖方向与行笔方向呈一定角度，不在一条直线上。

起笔与收笔时笔锋的状态又分为藏锋和露锋两种。

藏锋：笔画起收处，将笔锋藏于线条之内为藏锋。

露锋：笔画起收处，将笔锋显露于线条之外则为露锋。

前人谓"水墨者，字之血也。"初学书法者不可不知或者忽视墨法的重要性。墨与水的比例直接形成浓淡不同的墨色效果，是水与墨按照不同的比例调和才将墨色分为了焦、浓、重、淡、清五色，这就需要自己加水、蘸墨写在纸上去体会。

中锋用笔

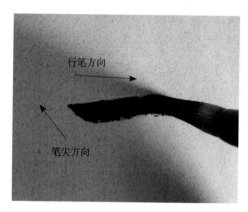

侧锋用笔

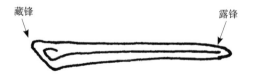

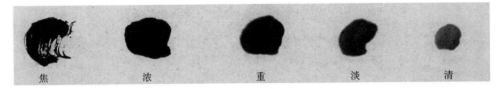

焦　　　浓　　　重　　　淡　　　清

黑色示意图

4.线条练习

书法，说到底其实是通过手对毛笔的驾驭，从而在纸上留下痕迹的一种有意识的艺术行为。所以人与毛笔等工具材料的磨合就显得至关重要。在了解基本的笔法、墨法之后，让我们先拿起毛笔，感受通过手对毛笔做提按动作、以及运笔速度的变化，而使线条呈现出的奇妙变化。

横向的线条

以五字执笔法执笔，拇指给毛笔一个向右的力，笔锋直接入纸，手腕平稳地向右移动；过程中注意观察笔毫，使之几乎没有卷曲地、

横向线条图

顺滑地在纸面上铺开；收笔时，手腕一边移动一边向上提起，将笔尖轻轻抬离纸面，如果是中锋写出的线条，收笔时在线条中间形成三角形的尖角。

竖向的线条

用五字执笔法，中指给毛笔一个向内（身体一侧）的力，笔锋直接入纸，手腕平稳地向内移动，身体需与桌面有合适的距离以保证手腕及胳膊的灵活移动；行笔过程中依然需要保持中锋用笔；收笔时手

腕轻提，同时中指向内助力笔杆，使笔锋依然从线条中间提起，抬离纸面。

竖向线条图

提按练习

可以尝试打破米字格的束缚，通过胳膊的水平移动以及手腕的上下运动（即"提按"），充分感受毛笔特有的弹性。停笔下按称"顿"，改变笔锋行进方向称"转折"。

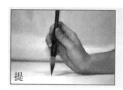
提

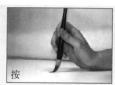
按

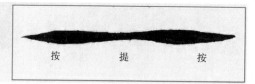
按　　　　提　　　　按

5.临摹方法

临摹，是学习书法最基本的方法，它包含了"临"与"摹"两层含义。"临"是"对照着写"；而"摹"即"描摹"，是用纸蒙在字帖上的"描红"。学习中，可以"临""摹"结合进行练习。

摹写

将宣纸覆在字帖上，用铅笔描摹出字的外形或者中线，然后再将描好的字放在毛毡上，用毛笔描写。

临写

将字帖支起来放置在桌面上，对照着字帖，模仿其笔画，直接在纸上仿写。

第三章

笔画讲解
与练习

一、横画

横画是汉字中的一个重要笔画，一般有长横、短横之分。在《元略墓志》中横画大多左低右高、中间略轻，向上稍有弧度，形如覆舟，有一波三折之势。

1.长横

长横多作主笔，在字里起着平衡的作用，需写得重一些。起笔时逆锋向左轻落笔，稍顿笔后向右行笔，末端收笔时，向右下轻轻顿笔，最后回锋收笔。

【单字示例】

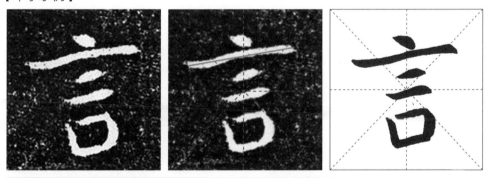

 第二笔为长横，左低右高，中间略细且稍有弧度；约从米字格左半格1/3处起笔，过竖中线上半格1/2处；收笔处位于右半格2/3处。

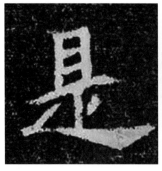

 中间为长横，左低右高、左细右粗；在米字格横中线左半格1/3下方起笔，过米字格中点，在横中线右半格1/3上方收笔。

2.短横

短横比长横短且简捷，起笔、收笔与长横相似，减少了长度，没有长横一波三折之势。

 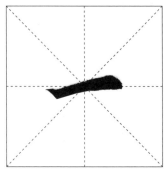

【单字示例】

 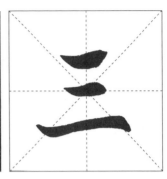

三个横画基本平行、间距均匀，且都略微向右上倾斜。
第一个短横在米字格竖中线上半格1/2处，左细右粗；
第二个短横位于横中线中间，粗细较均匀。
两个短横的长度均约为长横的1/3。

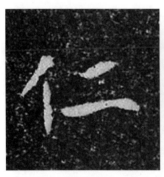 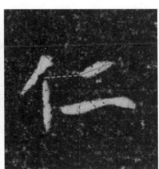 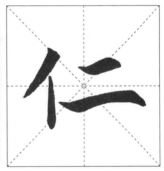

短横左低右高，倾斜角度较长横稍大，长度约为长横的一半。
起笔处位于米字格竖中线上半格3/4处，且与撇画和竖画的交点齐平，行笔向右上倾斜，在米字格斜线处收笔。

3.横画例字

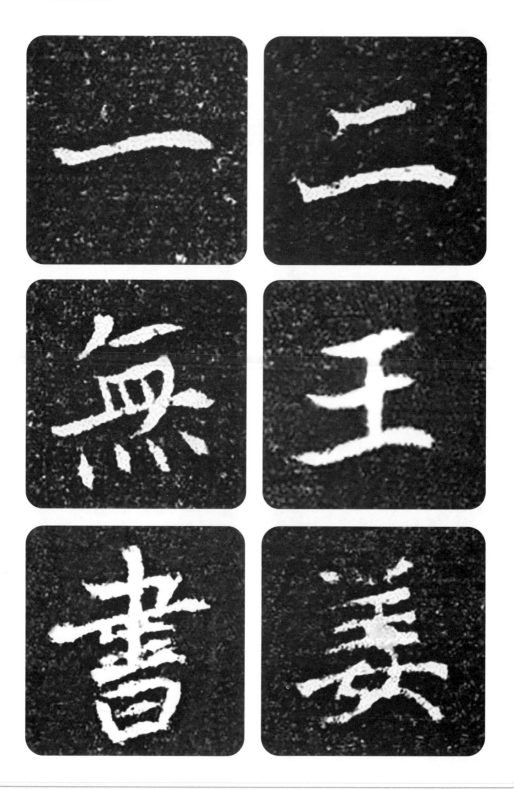

二、竖画

竖画分为长竖和短竖。长竖是一个字的重心，需写得正、直且坚挺有力，按其收笔形态又分为形如针尖的"悬针竖"和状若将要滴下露水的"垂露竖"；短竖一般不作主笔，应写得短且轻，又因所处位置不同，需根据它在字中的位置写出不同的笔法和姿态变化。

1.长竖

"欲竖先横"，长竖起笔时笔锋横向轻按，然后立即顺时针转动笔管，调成中锋后向下缓行。行至竖画2/3处，将笔锋缓慢提离纸面，形成悬针竖；在收笔处，侧锋向左顿笔，再向右转笔回锋，则呈现垂露竖。

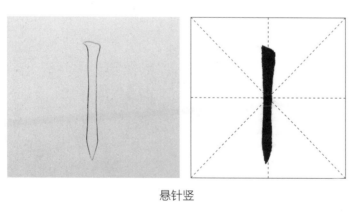

悬针竖

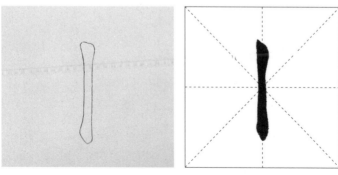

垂露竖

【单字示例】

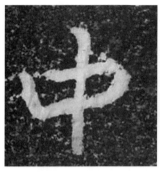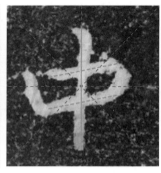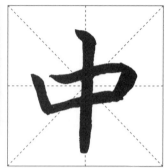

长竖，为"中"字主笔，作垂露状且稍有弧度，稳重却不失灵动。
约从米字格竖中线上半格1/3处起笔，至竖中线下半格3/4处，长度约为"口"字宽度的3倍。

竖画为悬针竖，由米字格竖中线上半格1/3处起笔；约行笔至竖中线下半格1/2处开始缓慢将笔提起出锋。
竖画长度约为横画的1.5倍。

2.短竖

横势起笔，短竖与长竖相似。但调锋下行速度更快，需要根据具体形态调整行笔方向；收笔多自然提起，少有回锋。短竖虽短，但也需要根据具体字形、位置写出粗细变化。

 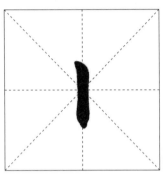

【单字示例】

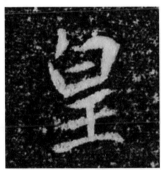 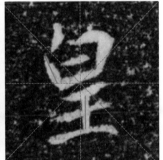 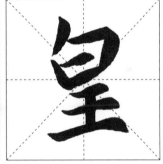

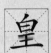

此字中有两短竖，因在字中的位置不同其长短、方向、形态各不相同。

第一短竖为"白"的左竖，从米字格左上斜线中间偏下位置，露锋起笔，毛笔向右下顺势入纸，稍顿笔，约在米字格横中线左半格2/3处收笔。

第二短竖为"王"的竖画，自米字格中点右下方（"王"首横中间）起笔，将毛笔调整为中锋，沿竖中线右侧向下匀速行笔，约至米字格下半格1/2处，稍提笔收锋。

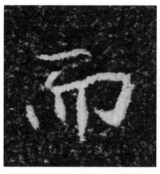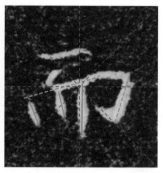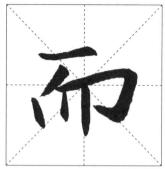

下面三个竖画均为短竖，一、二竖稍短且几乎等长，第三竖最长，约为前两竖的1.5倍。

第一短竖起笔处约在米字格横中线下方左半格1/3处，后两个短竖起笔处逐渐抬高且几乎在一条斜线上，第三短竖方向竖直，其他竖向笔画向它靠拢，形成上宽下窄之势。

3. 竖画例字

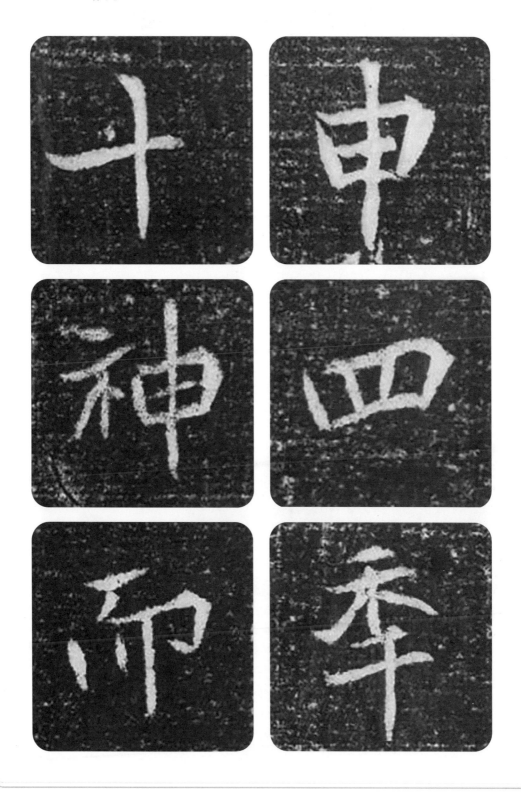

三、撇画

撇画是由右上向左下方行笔，其形态好像燕子掠浪疾飞时奋力展开的翅膀，矫健舒展，有长撇和短撇之别。书写时依据它在字中的位置不同，需关注撇画的粗细变化以及方向弧度。

1.长撇

长撇起笔有藏有露；稍微顿笔后迅速调整笔锋，向左下中锋行笔；行笔速度较快，角度多变需仔细观察；收笔时提笔出锋。

【单字示例】

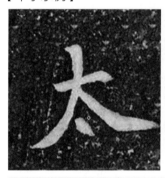 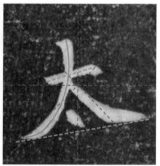 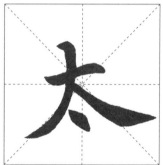

 长撇约从米字格上半格2/5处藏锋起笔。
迅速调锋，先中锋下行、稍提笔，相交于横画左侧约2/5处，方向转向左下，边走边按。注意笔画的弧度变化。
最后稍重按后提笔向左出锋，撇捺收笔处，撇低捺高，且连线的倾斜度几乎与横画平行。

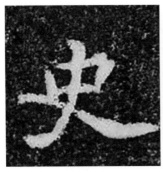 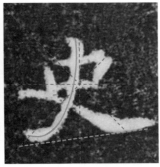 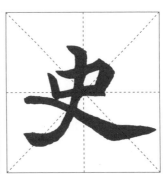

撇画位于米字格竖中线稍偏左的位置，起笔与竖画相似，写至"口"下方时（米字格中点偏左）转笔往左下行笔，注意笔画弧度。

行至米字格左下半格约1/3处，稍顿笔后向左提笔出锋，收笔处撇低捺高，连线几乎与"口"的横画平行。

2.短撇

短撇写法与长撇相似，只是形状短促有力，显得凝重、率意、有神采。如"斯""八""仁""和"。

【单字示例】

 撇画从米字格横中线约左侧1/2处起笔，顺势落笔后，先下行再调锋往左下行笔。

书写时需关注笔画弧度和长度，收笔处约在米字格横中线左侧1/4处的下方。

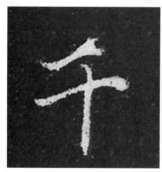 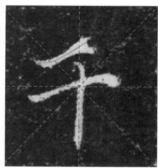 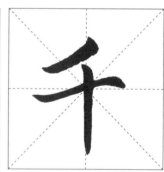

撇画从米字格竖中线上半格1/2处藏锋起笔，迅速调锋向左下约30°行笔，边走边提。

写至与米字格左上斜线相交处，向左横向提笔出锋。

3.撇画例字

四、捺画

捺画在汉字中经常与撇画组合出现，有使一个字重心平稳的作用。在《元略墓志》中大致可概括有长捺、反捺和平捺。

1.长捺

长捺常作主笔，需写得厚重。方向多为向右下45°，起笔多藏锋，先向左逆锋入笔，再折笔向右铺毫行笔，行至笔画末端，略微顿笔使捺脚饱满，向右慢慢将笔提离纸面。

【单字示例】

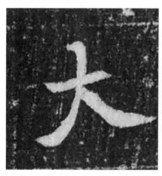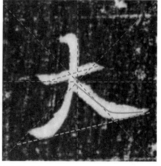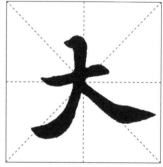

长捺从横、撇交叉处（米字格中点略偏左）起笔，向右下方几乎沿右下的斜线行笔，边行边按。

行至米字格右下斜线约1/2处，向右提笔出锋。

收笔处撇低捺高，且撇捺尾部连线与横画大致平行。

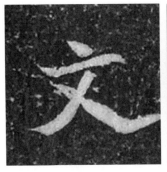 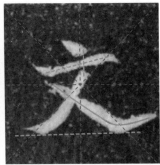 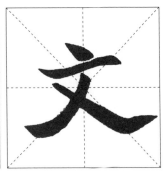

 捺画从米字格横中线左半2/3处露锋起笔，向右下行笔，相交于撇画上1/3处。
捺脚与撇画末端基本齐平。

2.反捺

反捺露锋起笔，毛笔顺势入纸，而后向右下边走边按，行至末端向下稍微折笔后，回锋收笔。

【单字示例】

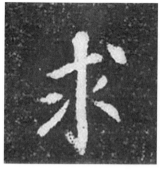 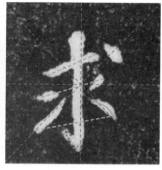 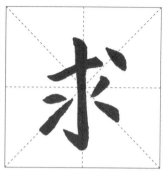

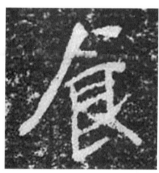

横向右上倾斜，且左收右放，右下一笔作反捺，有向右下拉伸的力量，使字重心平稳。

此反捺不宜过长，几乎位于米字格右下斜线1/3处。

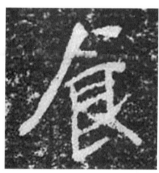 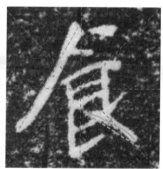 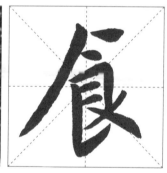

此字第一笔长撇向左下拉伸，使重心偏移。

最后一笔作反捺，稍长，向右下拉伸使重心回归平稳。

反捺大约从米字格竖中线下半1/3处起笔，向右下行笔至右下斜线2/3处收笔。

3.平捺

平捺多作主笔，书写方法与长捺相同，只是倾斜度比长捺小，往往出现在一个字的最后一笔。一波三折，有流畅、宽广之感。

【单字示例】

平捺藏锋从米字格左下格约1/4处起笔。

先向右上，稍提笔，行至米字格横中线约1/2处下方，开始往右下行笔且缓缓按笔。

至捺脚（右下斜线1/2处）稍顿后向右上提笔出锋。

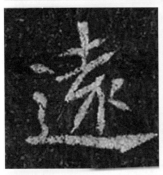 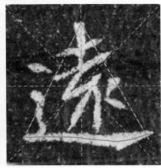 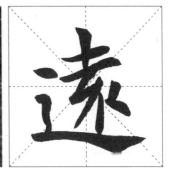

最后一笔平捺与"辶"的折画顺连，大致由米字格左下斜线下1/3处起笔，起笔藏锋。

调整笔锋后向右边走边按，稍有弧度，约至米字格右下格一半时，顿笔后向右提笔出锋。

整个字呈三角形，平稳又不失变化。

4.捺画例字

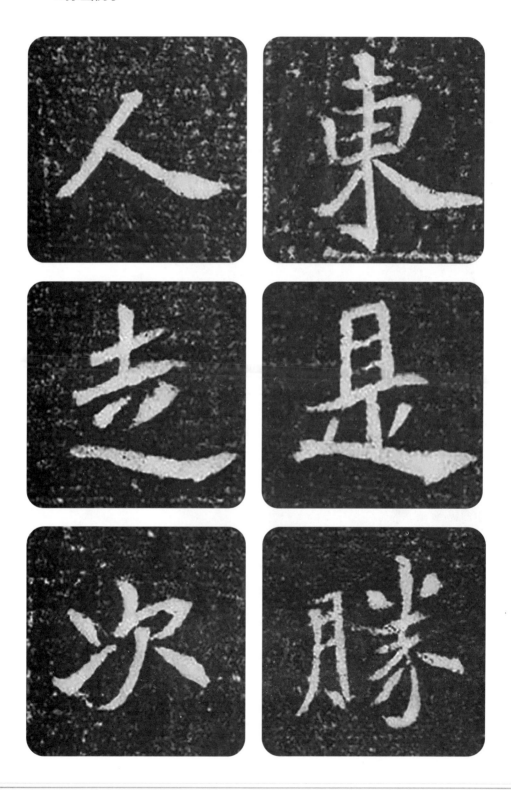

五、点画

点画可以看作笔画起笔的一小部分，形态和方向变化很丰富。

1.侧点

侧点露锋起笔，入笔后迅速向右下顿笔，将笔毫铺开，折笔向下后，顺时针转动笔杆向左上方提笔，将笔锋收回笔画内，使点画形如瓜子。在字的不同位置，调整方向，呈现形态变化很多。

【单字示例】

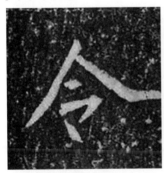 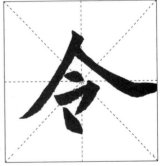

字中有两个点，位置、形状各不相同。
第一点位于"令"字上1/3处，横向、呈梭形。
第二点作为字的最后一笔，稍重，与第一点几乎在一条线上。

侧点由米字格竖中线上半1/3左侧起笔，向右下约45°行至竖中线上半约1/2处收笔。
点画起笔与第一竖画相对应，点画收笔处约在第一横画2/3处上方。

2.挑点

在《元略墓志》中常以"挑"代"点"，多见于"冫"中。书写时露锋起笔，缓慢向下行笔，行至最低点轻顿后，转笔向右上方挑出，形成约为30°的夹角。

【单字示例】

挑点由米字格横中线左半1/3处上方起笔，起笔处与右边捺画起笔处对应。

向下行笔至左下格中间偏左的位置，调锋蓄势准备出钩，挑点折笔处与右边撇画收笔处对应。

挑点出钩处约位于横中线左半2/3处上方，与右侧撇捺交点对应。

挑点约从米字格横中线左半1/2处起笔。

向下稍偏右行笔，由左下斜线1/2处落笔、调锋、向右上迅速挑出。

挑点起笔处和转折处分别与"工"两横倾斜度相当且左收右放。

3. 点画例字

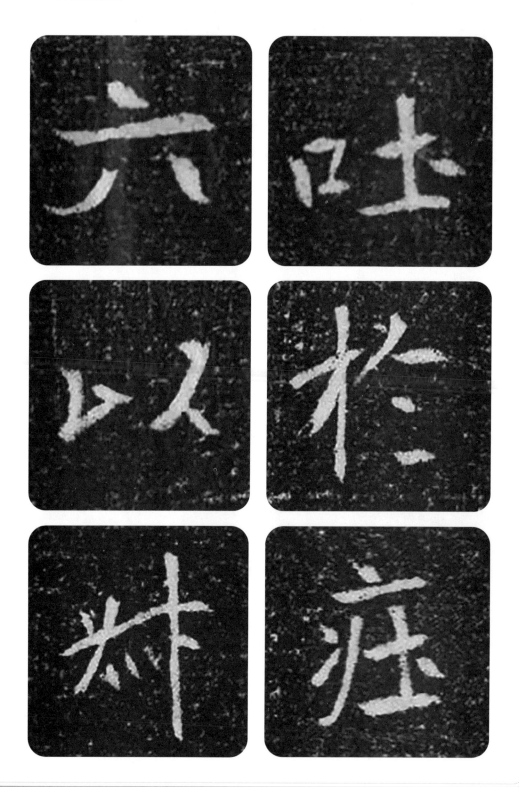

六、提画

也称挑画，形态类似楔子的长三角形。书写时自下而上迅速提笔挑出，有凌厉的速度感，能增加字的动感。《元略墓志》中多正提和竖提。

1.正提

正提短小凌厉，起笔较粗。收笔粗细变化较大。书写时藏锋起笔，向右下顿笔，随即顺时针捻动笔杆调成中锋向右上约45°方向快速行笔，边走边提笔，至末端将笔提离纸面出尖。

【单字示例】

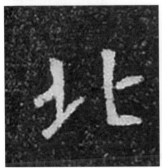 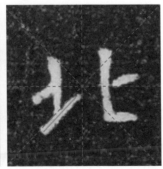 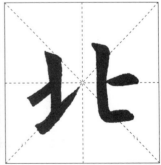

提画由米字格左下斜线约1/2处藏锋起笔，调锋后将笔锋铺开，沿斜线45°向右上行笔，边走边提。
快到中点时，笔锋提离纸面。

 此提画可与竖画收笔处相连，大约从米字格左下斜线中点上方起笔。

调锋后向右上约40°边走边提，大约在左下斜线5/6处笔锋提离纸面。

2.竖提

由竖画和正提组合而成。书写时，笔尖向上露锋起笔顺势向下行笔，行至转折处轻顿笔，逆时针捻动笔杆调锋，向右上提笔出挑，有行书笔意。在《元略墓志》中有时也可将竖与提分开两笔写出。

【单字示例】

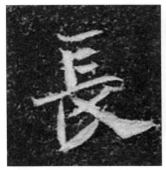 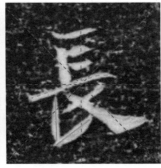 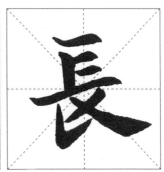

长

竖提约从长横1/3处露锋起笔，笔尖朝上顺势下行，行至转折处稍顿笔，而后逆时针捻动笔杆调锋，向右上提笔挑出。

钩尖大约在捺画中间位置。

竖提露锋起笔，位置大约在米字格左上斜线2/3处下方。顺势向卜稍偏左行笔，竖与提分两笔写时，竖画收笔后，顺势往左下藏锋起笔，再向右下顿笔，而后顺时针捻动笔杆顺势向右上挑出。

提与竖几乎等长。

3.提画例字

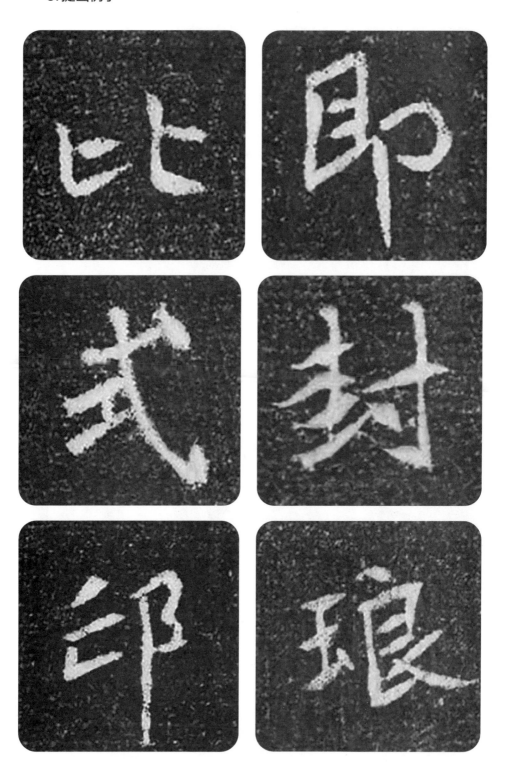

七、折画

折画由横画与竖画、竖画与横画或撇画与提画等两个笔画接合而成，形成横折、竖折和撇折。

1.横折

这个笔画由横和竖组成，以横画起笔，行至横画末端先提笔再顿笔调锋，调成中锋后向下行笔，最后回锋收笔。

【单字示例】

 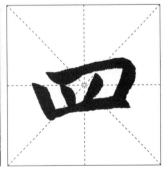

横折自米字格横中线左半中点上方起笔，中锋向右上行笔。

行至右上斜线1/3处时，稍提笔后向右下行笔，此处较短，书写时需观察角度及长度。

再调锋向左下行笔，过横中线右半中点后收笔。

 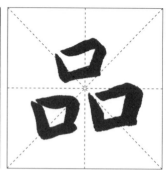

这个字中有三个横折，因此需要有所变化以区别。

上面的横折倾斜度最大，约从米字格左上斜线的中点右侧起笔，向右上过竖中线上半2/5处后调锋、折笔向左下行笔，约在竖中线上半3/4右侧收笔。

左下横折最平稳，折角几乎呈直角，约从米字格横中线左半1/3处下方起笔，向右至左下斜线时调锋向下折笔，写至与竖中线下半中点对应时收笔。

右下横折的角度介于其他两个之间，从米字格中点右下起笔，至横中线右半2/3处折笔调锋，向下稍偏左行笔，约在右下斜线中点处收笔。

2.竖折

竖折由竖画和横画首尾相接而成，故写法可参考竖画与横画，接合处为垂露竖回锋收笔后随即向右下顿笔，即为横画起笔，而后调锋右行。

 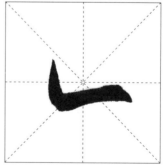

【单字示例】

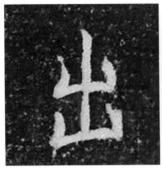 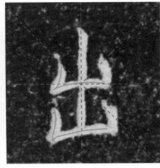 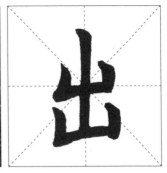

上面的竖折自米字格左上斜线3/4处露锋起笔，以显生动。迅速调锋向左下行笔约至横中线左半2/3处时，调锋沿横中线向右行笔，至横中线右半1/3处止笔。

下面的竖折由左下斜线2/3处起笔，藏锋入笔以显厚重，向下行笔，稍有弧度大约至下半格2/3处调锋向右偏上行笔，与竖中线相交于下半约3/5处。

竖折由米字格横中线下方左半2/5处露锋轻起，转笔下行至左下斜线中点处，提笔微顿调锋右上行笔。过竖中线下半1/3处后止笔。

3.撇折

撇折是撇画和提画的结合，起笔与短撇相同，至接合处向右下稍顿笔，随即迅速向右上挑，书写时需注意两笔画的夹角，不可过小。

【单字示例】

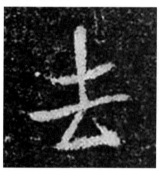
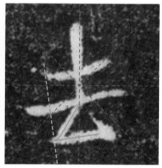
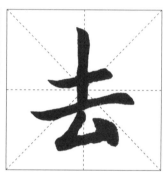

去　撇折由横竖交点处藏锋起笔，调锋向左下撇出，逐渐轻提笔，行至约与第一横起笔处对应位置，先提笔往左再向右下顿笔，调锋向右偏上行笔，过米字格竖中线下半2/3处后止笔。书写时应注意笔画转折的角度。

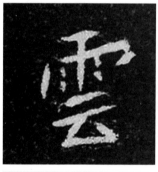
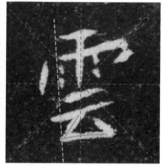
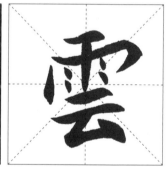

云　撇折由"云"第二横中间偏左处起笔，即横画与米字格竖中线交点处。

约向左下45°行笔，折笔处大致与短横起笔处对应，再向右行笔，过竖中线下半2/3。

横向笔画基本平正，且竖中线约在其1/3处。

4.折画例字

八、钩画

钩画不是一个独立的笔画，需要依附其他笔画的末端而存在，因此呈现出不同的形态，主要有竖钩、横钩、斜钩、卧钩、竖弯钩、横折钩等。在《元略墓志》中，钩也可与其依附的笔画分开成两笔写出。

1.竖钩

竖钩起笔与竖画相同，行笔向下，随即略停笔，而后向左上方挑出，钩尖不宜过长。

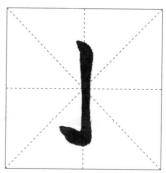

【单字示例】

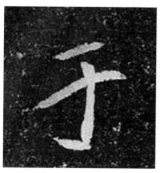
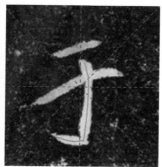
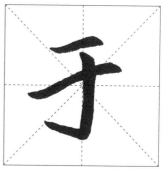

竖钩于米字格竖中线上半2/3处起笔，与第二横画相交于约3/5处，竖钩中的竖有些许往右拱起的弧度。末端钩处，稍顿笔蓄势后，再向左上方快速挑出，也可与竖画分开为两笔写出，注意连接处要自然。

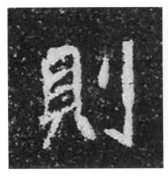 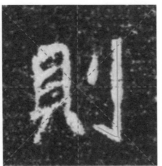 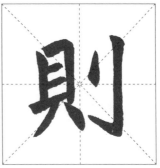

则　最后一笔竖钩为主笔，需写得坚挺有力。
约从米字格右上斜线1/2处起笔，向下行笔，过横中线右半中点后继续下行。
约在右下斜线中点偏下顿笔、调锋，向左上钩出。

2.横钩

横钩多用于宝盖头中，起笔与横画类似，向右行笔，转折处先提笔，再向右下顿笔，而后迅速顺时针转笔调锋向左下钩出。

【单字示例】

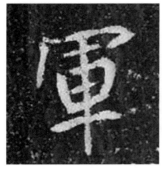 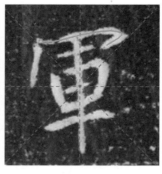 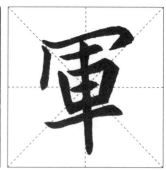

军 横钩约从米字格左上斜线中点处露锋起笔，稍向右上倾斜、略有弧度，过竖中线，快行至右上斜线1/2处时顿笔、调锋出钩。
出钩时，也可另起笔，向左下迅速提笔出锋。

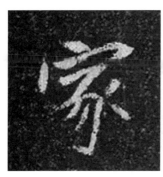 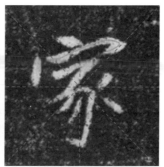 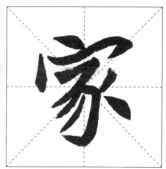

家 横钩自米字格左上斜线2/3处起笔，向右上倾斜。稍提笔，过竖中线上半中点后逐渐按笔，约行至右上斜线中点上方时顿笔、调锋向左下出钩。
钩的角度稍大一些，书写时需注意出钩方向。

3.斜钩

斜钩起笔可藏可露，顺时针转动笔杆调成中锋后，向右下行笔，行至末端稍作停顿并调锋蓄势，向上快速提笔出钩。书写时应注意弧度和方向的变化。

 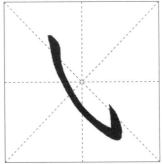

【单字示例】

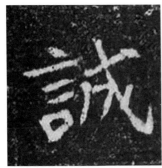 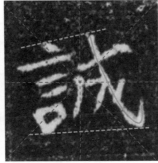 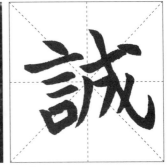

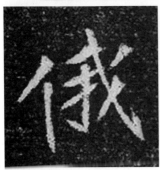

斜钩为这个字的主笔，约从米字格竖中线上半2/5处露锋起笔。
调锋后向右下行笔，稍提笔，大致相交于横画的中间位置，
而后按笔使笔画逐渐变粗。
写至右下格中间偏左时，收笔，调锋向上提笔出锋。
钩尖的长度大约为下半格的1/4。

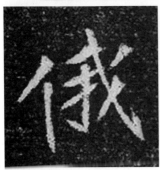 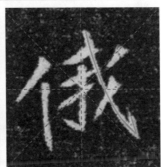 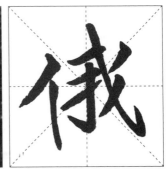

斜钩于米字格竖中线上半1/3处藏锋起笔。
向右下行笔，逐渐提笔，笔画渐细，至右半横中线1/4
处，逐渐按笔使笔画变粗。
约行至右下格右下2/3处收笔，调锋向左上提笔出钩。
书写时重点关注斜钩的倾斜度和弧度变化。

4.卧钩

卧钩书写时，顺锋向右下轻起，向右下行笔，由轻到重，后段略平，收笔时折笔向左上出钩。书写时需注意行笔方向和弧度的变化，最后的钩也可与前面分开，另起笔写出。

【单字示例】

卧钩起笔处与字的上半部分的左下角对照，露锋顺势入笔，边走边按。

行笔方向先向右下再转向右，行至约米字格右下斜线中点下方时调锋向左上出钩。

书写时需注意卧钩弧度和方向的变化，卧钩的钩尖与起笔处等高。

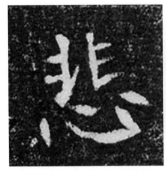 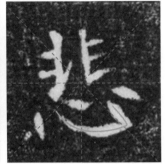 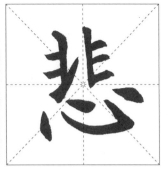

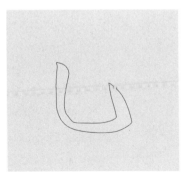　"心"字底较宽博，因此卧钩一般写得较长。

卧钩约从米字格左下斜线2/3处起笔，向右下边走边按，大约到竖中线下半1/2处时转向右行。

行至右下斜线1/2处调锋，向左上提笔出锋。

卧钩钩尖几乎与其起笔处等高。

5.竖弯钩

竖弯钩起笔与竖画相同，中锋行笔，稍往左斜，而后提笔转弯向右行笔，横向长度需仔细观察每个字而有所调整，最后转笔、调锋向上挑起出钩。

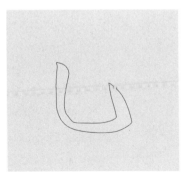 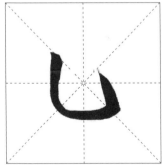

【单字示例】

竖弯钩自米字格中点偏上藏锋起笔，约与第二横2/3处对应。

先向下几乎沿竖中线行笔，约行至竖中线下半中点处提笔、调锋，转向右行。

边走边按逐渐加粗，约至右下格3/4处，调锋向左上提笔出钩。

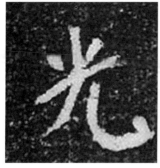 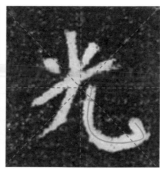 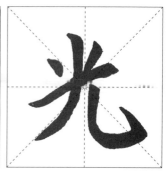

竖弯钩由米字格中点右侧起笔，约与横画2/3处对应。

先向下略偏左行笔，书写时注意笔画的弧度变化。

约至竖中线下半中间处稍提笔向右下转笔，大致于下半格2/3处转向右行笔。

过右下斜线2/3处后调锋向左上出钩，此钩稍短。

6.横折钩

这个笔画由横、竖、钩三部分组成，以横画起笔，行至横画末端先提笔，再顿笔调锋，此处与竖画起笔相似，调成中锋后向下行笔，最后回锋向左钩出。

【单字示例】

而　横折钩约从米字格横中线左半2/3处露锋起笔，稍向右上倾斜，行至约右半2/3处时向下折笔。

折笔调锋后，向左下行笔，约至下半格1/3处时，调锋向左上钩出，钩尖约在下半格1/4处。

横折钩横长竖短，且横的长度约为竖的二倍。

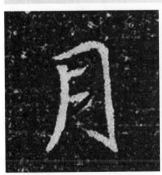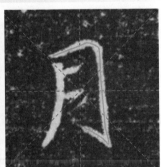

月　横折钩约从米字格左上斜线3/5处露锋起笔，笔锋横向顺势入纸，向右上边走边按，笔画逐渐变粗。

约与竖中线相交于上半格2/5处。然后先提笔再顿笔调锋，向下行笔，稍向右。

约在下半格3/5处调锋向左上提笔出锋，钩尖约在竖中线下半中点位置。

7.钩画例字

结体

书法家刘炳森先生曾说："书法的结构有着建筑学的原理。"道出了中国书法结构的重要性。一个字结构的美能够给人带来喜乐，结构的好坏决定了它是生动还是死气沉沉。

《元略墓志》整体结构呈现出中宫收紧外部开张的特点。

一、独体字结构

1.结体匀称

 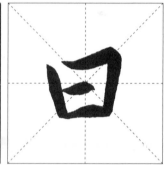

 整体呈倒梯形，上宽下窄；横向笔画虽有上扬，但幅度较小；三横几乎等距；竖画向中间收拢，左竖幅度稍大。

 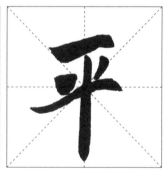

 整体平稳又不失变化；第一横起笔重、收笔轻，第二横反之，且都稍有弧度；中间两点一重一轻有对比；左边点画与第二横收笔处对应且重量感相当，使字形平稳。

2.结体均匀例字

3.收放对比

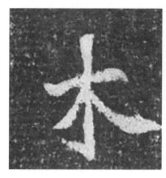 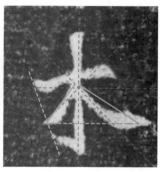 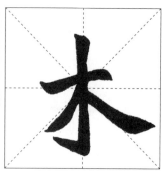

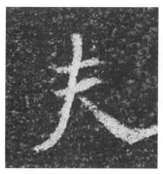 整体字形左边内敛右边伸展；撇短捺长，且撇画斜度更大、捺画稍平和，以致撇捺收笔处基本齐平。
横画起笔处与撇画、竖钩收笔处在一条线上。

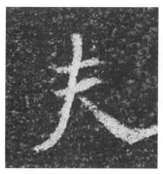 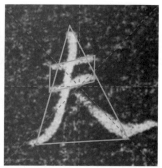 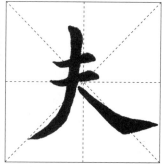

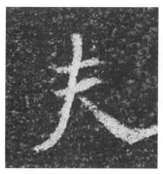 字形整体上收下放，大致呈倾斜的等腰三角形。
两横几乎等长，且距离约为整个字的1/4。

4.收放对比例字

二、合体字的结构

1. 上下结构

①上下长短相等，比例约为1∶1。

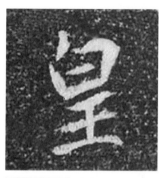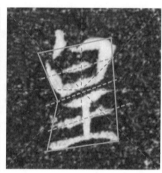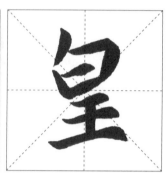

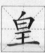 上下两部分重量相当，重心稍有倾斜；上半部分"白"向左倾斜，左竖角度略大、右竖相对正直；下半部分"王"竖画直立以稳住重心，但横画向右上倾斜，且左长右短。

②上大下小，比例约为2∶1。

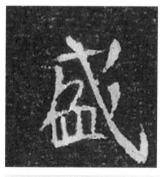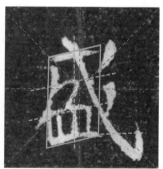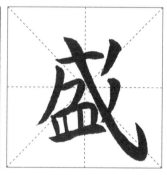

主体部分呈向右上倾斜的平行四边形，上大下小，形成上包下的效果；横向笔画几乎平行且距离相等；第一横与戈钩交点、第一横折折笔处、"皿"第三竖几乎都位于平行四边形的竖中线上，"皿"最后一横收笔处与戈钩钩尖处相对照。

③上小下大。

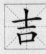

上下虽大致等长，但整体重量感上轻下重。
上面"大"字头重脚轻、重心偏下且内敛；下方"口"
写得宽博开张；三个横画之间几乎等距。

2.上下结构例字

3.左右结构

①左右对称，相互呼应，比例约为1：1，姿态生动美观。

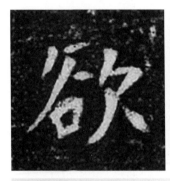 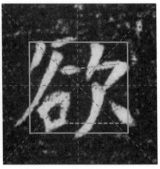 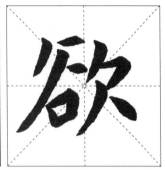

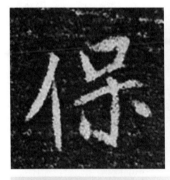

整体大致呈正方形，左右部分基本各1/2；左边"谷"笔画稍多，笔画较细，右边"欠"反之，以求重量均衡。书写时需关注笔画的对应关系，例如"谷"第二点与"欠"的横画相对应，左右两部分的收笔处相对应。

②左窄右宽，比例约为1：2。

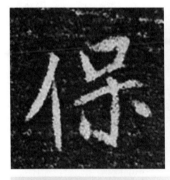 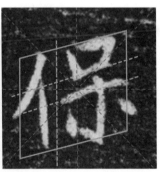 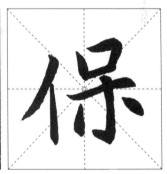

整体呈向右上倾斜的平行四边形；左右两部分占比约为1：2，即单人旁约为字的1/3。

"口"约占字高的1/3，"木"的横画几乎处于字的中间位置。

③左宽右窄。

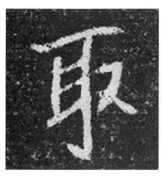 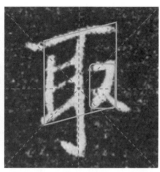 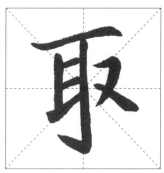

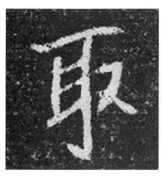 主体部分大致呈向右上倾斜的平行四边形；"耳"的宽度约为"又"的二倍，且长度约为三倍，整体左重右轻。

4.左右结构例字

5.左中右结构

①左中右各部分相等。

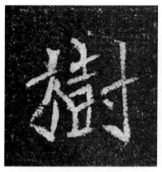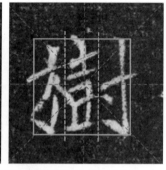

整体大致呈正方形，左中右三部分几乎各占正方形的1/3，书写时需关注各部分的对应关系，例如"木"的横画与中间部分第一横对应、中间"口"收笔处与"寸"的点画起笔处对应、中间部分最后一横与"寸"竖钩出尖处对应。

②左中右各部分不等。不同字略有差别。

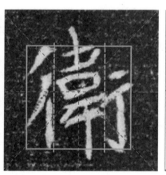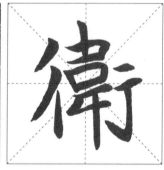

整体大致呈正方形，左右部分约各占1/4，中间部分约占总宽度的1/2；双人旁笔画均匀分布；中间部分横画分布均匀但两竖画分别向上下伸展；右侧部分重心较低，起笔处与双人旁第二撇、"口"的上横基本齐平。

6.左中右结构例字

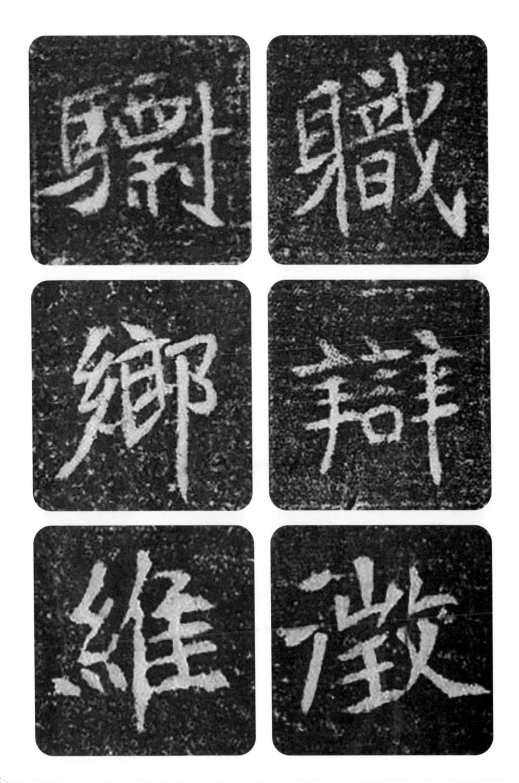

7.上中下结构

①上中下相等。

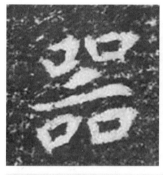 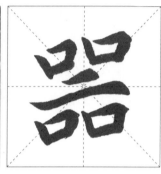

整体呈向右倾斜的平行四边形，且上中下三部分大致相等。横向笔画均匀分布且都向右倾斜，但倾斜角度各有不同。四个"口"的竖画都向内靠拢，"口"字横竖笔画的倾斜幅度，同侧的两个分布相似。

②上中下不等。具体例字略有差别。

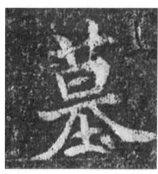 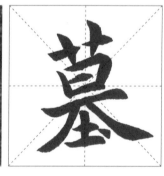

整体呈向左倾斜的等腰梯形，自上而下逐渐开张。梯形下底面的宽度约为上顶面的2.5倍，书写时"艹"用笔轻巧，"日"稍显稳重，而下部撇捺左伸右展且收笔稍重；"土"整体呈等腰三角形，且底边约为梯形底边的1/4。

8.上中下结构例字

9.半包围结构

①左包右。

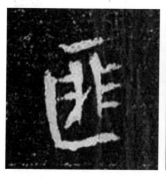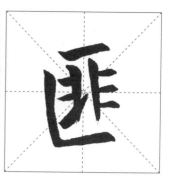

 整体呈倾斜的长方形，横细竖粗，三个竖画均匀分布，"非"位置稍偏上，且横画分布均匀。

②左上包右下。

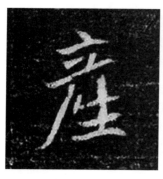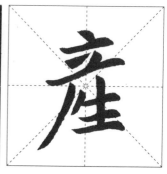

整体呈向左倾斜的梯形，左边伸展右边内敛、上下聚拢中间稀疏。

书写时需关注四个点状笔画的方向及连带关系，需写得轻巧灵动。

③右上包左下。

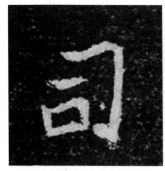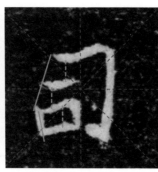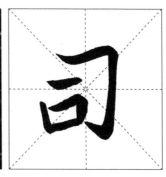

整体左放右收，左侧向外伸出，横向笔画间距大致相等。上面三个横向笔画起笔几乎位于一条斜线，"口"的左竖内收，使重心回归平稳。

④左下包右上。

主体部分呈右上倾斜的平行四边形。平捺为主笔向右下拉伸，使整体呈左收右放之势，三个竖向笔画基本等距。

⑤上包下。

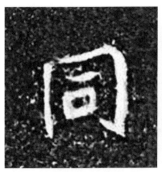 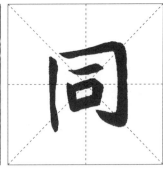

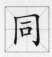

整体呈右上倾斜的平行四边形。

左轻右重，外框两竖左细右粗，左收右放，内部整体偏左，内部长宽大约都为外部的1/2。

10.半包围结构例字

11. 全面包围结构

 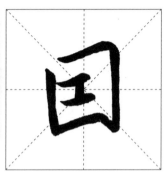

因 整体呈右上倾斜的平行四边形。

内部偏左，呈左收右放之势，且略扁，宽度约为整体1/2，而高度则约为整体1/3。

12. 品字形结构

 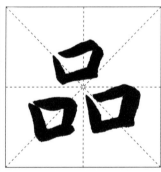

品 整体向右倾斜，上面倾斜度稍大、下面稍平，稍显左收右放。

所有横画、竖画倾斜度各不相同，书写时需注意笔画间对应关系，例如上面"口"的起笔处对应左下的中间位置，右侧折笔处则对应右下"口"的1/3处。

—— 第五章 ——

作品欣赏

碑帖临习之后便可运用所学技法进行作品创作。一件完整的书法作品除了需要完整的内容，还要写款识、钤印，其幅式也是书写作品需要考虑的一个层面。以下列举了几种常见幅式形式的完整作品，供大家学习欣赏。

1.中堂

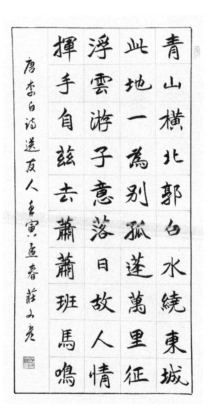

2.横批

3.条幅

书不求工字不奇 天真烂漫是吾师

时在壬寅仲夏庄文尧

4.对联

学海无涯勤是岸

云程有路志为梯

时在壬寅仲夏庄文尧

5.团扇

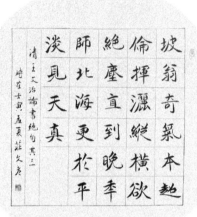

6.扇面

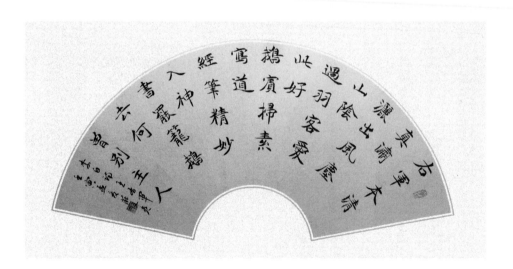